# 찾아라! 놀이방법

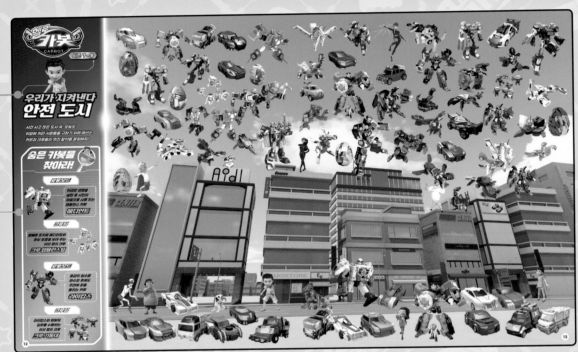

**①** 왼쪽의 글을 먼저 읽어봐!

**②** '숨은 카봇을 찾아라!'에 있는
카봇과 똑같은 자세만 찾아야 해!

**③** 같은 카봇이라 하더라도, 자세가 다르면 안 돼! 눈을 크게 뜨고 집중해서 찾아보자!

### 찾아야 할 숨은 카봇

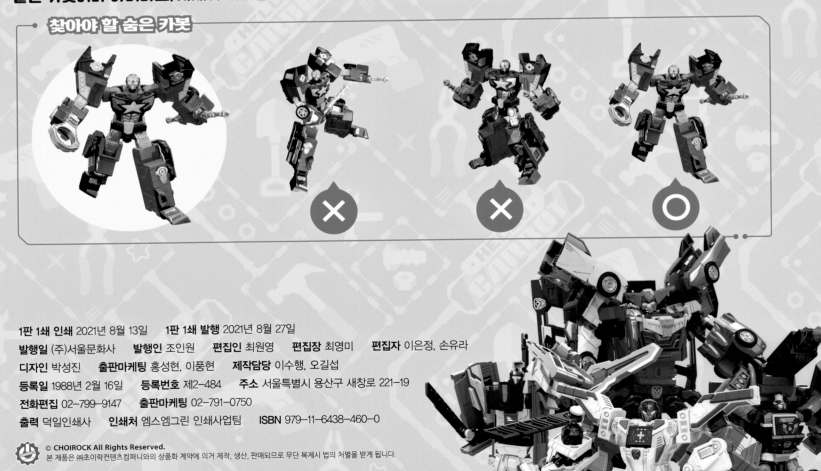

**1판 1쇄 인쇄** 2021년 8월 13일　　**1판 1쇄 발행** 2021년 8월 27일

**발행일** (주)서울문화사　　**발행인** 조인원　　**편집인** 최원영　　**편집장** 최영미　　**편집자** 이은정, 손유라

**디자인** 박성진　　**출판마케팅** 홍성현, 이풍현　　**제작담당** 이수행, 오길섭

**등록일** 1988년 2월 16일　　**등록번호** 제2-484　　**주소** 서울특별시 용산구 새창로 221-19

**전화편집** 02-799-9147　　**출판마케팅** 02-791-0750

**출력** 덕일인쇄사　　**인쇄처** 엠스엠그린 인쇄사업팀　　ISBN 979-11-6438-460-0

# 헬로 카봇
## CARBOT
### 시즌 1~2

# 도란도란
# 봄나들이!

겨울잠을 자던 동물들이 깨어나고
새싹들이 파릇파릇 돋아나는 계절 봄!
카봇 친구들과 봄맞이 소풍을 왔어.
자, 봄나들이 모두 출동~!

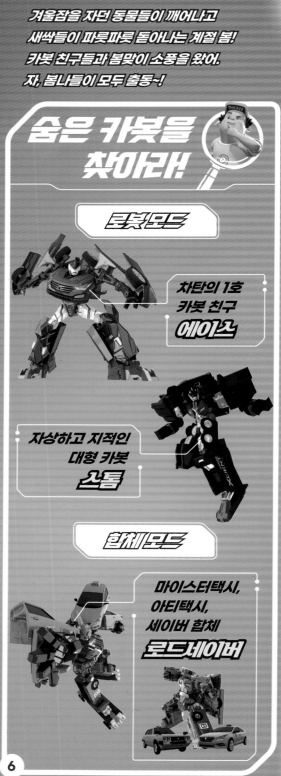

## 숨은 카봇을 찾아라!

### 로봇모드

차탄의 1호
카봇 친구
**에이스**

자상하고 지적인
대형 카봇
**스톰**

### 합체모드

마이스터택시,
아티택시,
세이버 합체
**로드세이버**

# 헬로 카봇 CARBOT

시즌 3~4

## 시원한 해변으로 더위 탈출!

본격 무더위가 시작된 여름!
더위에 지친 카봇들과 함께 바닷가에 왔어.
자, 시원~하게 더위를 날려볼까~?

### 숨은 카봇을 찾아라!

**로봇모드**

미래에서 온,
장난기 많은 카봇
**우가바**

**합체모드**

패트론, 스키드
합체
**페트론S**

POLICE
+

가드, 헬프, 큐어,
레디 합체
**마이티가드**

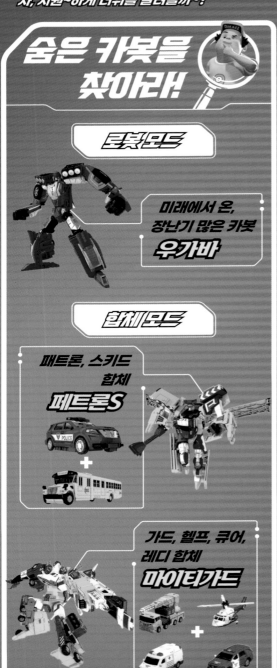

8

# 헬로 카봇 CARBOT 시즌 5~6

## 영화 시작 10분 전
# 자동차 극장

나와 카봇들이 등장하는
헬로카봇 영화가 상영한대. 모두 집중~!
우리의 멋진 활약을 영상으로 지켜보자고!

## 숨은 카봇을 찾아라!

### 헬리콥터모드

베푸는 것을 좋아하며,
수송 및 구조를
담당하는
헬리콥터형 카봇
**헬리**

### 합체모드

프라우드,
제스티 합체
**프라우드 제트**

킹 다이저,
아머포스합체
**아머 다이저**

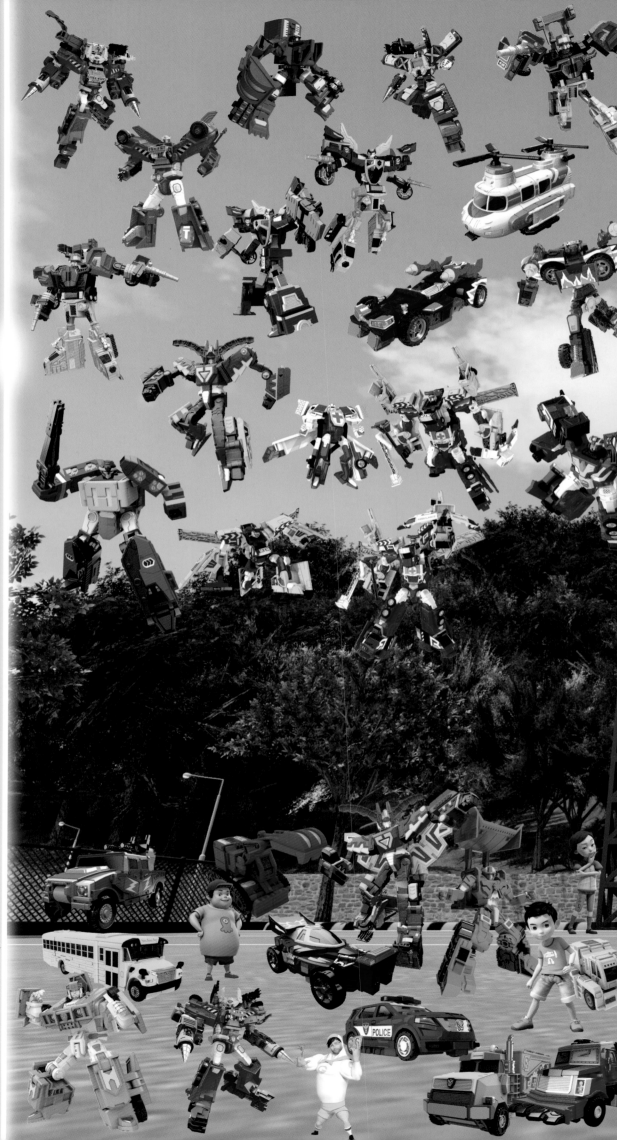

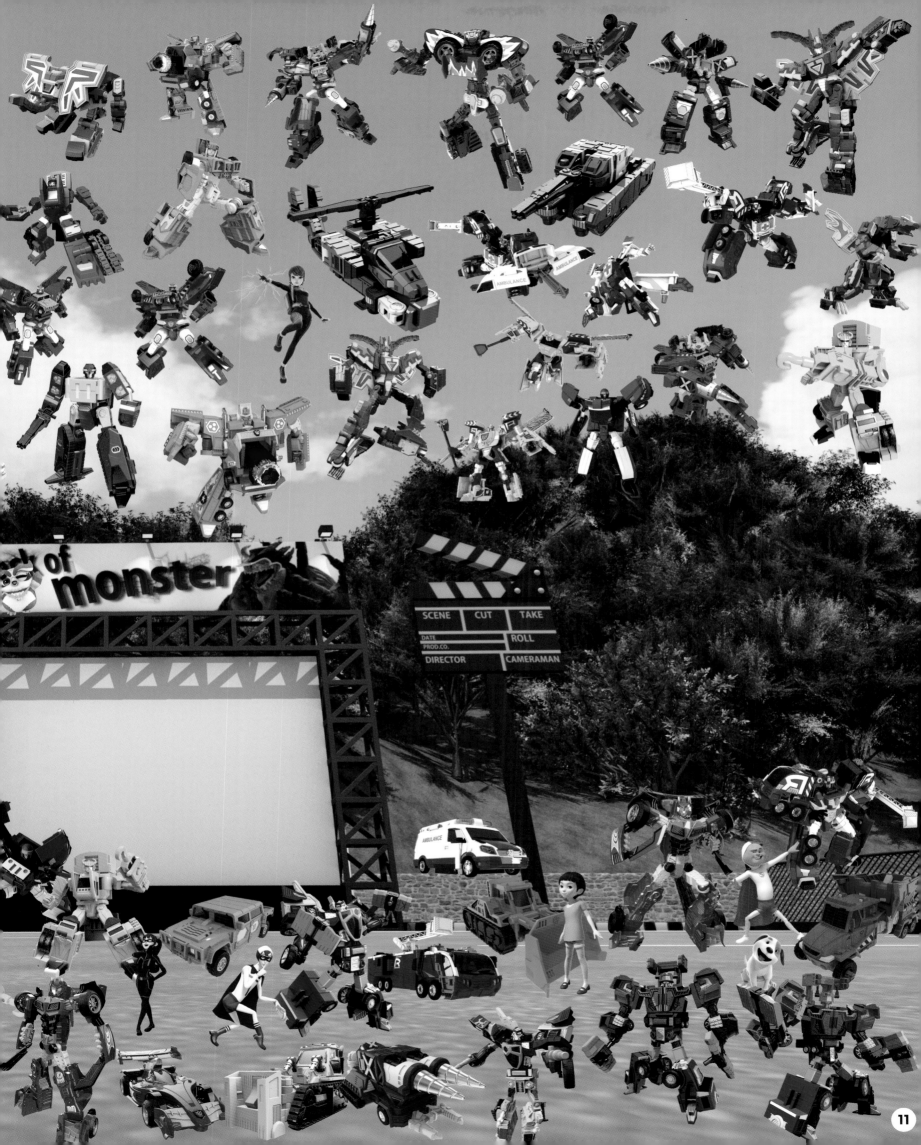

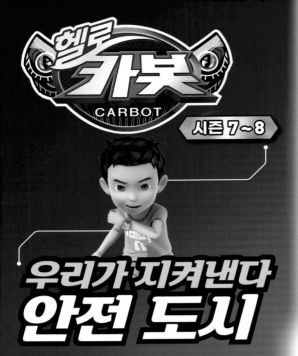

# 우리가 지켜낸다 안전 도시

사건 사고 많은 도시 속, 오늘도
위험에 처한 사람들을 구하기 위해 애쓰는
카봇과 크루들의 멋진 활약을 응원해줘!

## 숨은 카봇을 찾아라!

### 로봇모드

위급한 생명을
살린 후 시인의
마음으로 시를 짓는
앰뷸런스 카봇
**메디언트**

### 크루팀

발빠른 조치로 메디언트와
환상 호흡을 보여 주는
어섯 명의 크루
**크루 앰뷸런스팀**

### 로봇모드

용감히 임수를
완수한 후에도
주변에 공을
돌리는 카봇
**라이캅스**

### 크루팀

라이캅스와 발맞춰
임무를 수행하는
어섯 명의 크루
**크루 기동대**

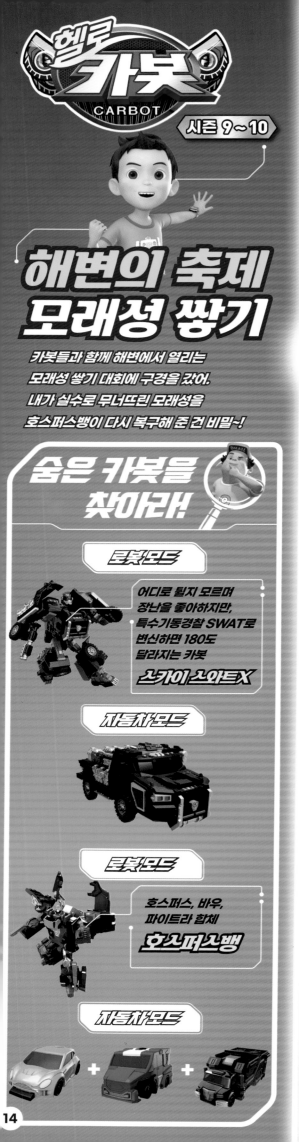

# 헬로 카봇
## CARBOT
시즌 9~10

## 해변의 축제 모래성 쌓기

카봇들과 함께 해변에서 열리는
모래성 쌓기 대회에 구경을 갔어.
내가 실수로 무너뜨린 모래성을
호스퍼스뱅이 다시 복구해 준 건 비밀~!

### 숨은 카봇을 찾아라!

#### 로봇모드

어디로 튈지 모르며
장난을 좋아하지만,
특수기동경찰 SWAT로
변신하면 180도
달라지는 카봇
**스카이 스와트 X**

#### 자동차모드

#### 로봇모드

호스퍼스, 바우,
파이트라 합체
**호스퍼스뱅**

#### 자동차모드

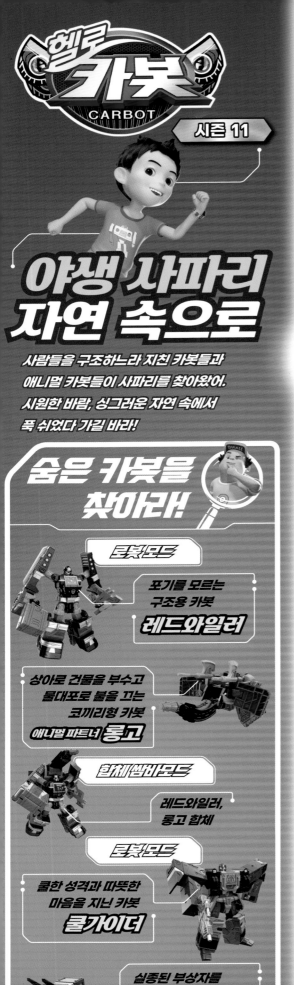

# 헬로 카봇
## CARBOT
### 시즌 11

## 야생 사파리 자연 속으로

사람들을 구조하느라 지친 카봇들과
애니멀 카봇들이 사파리를 찾아왔어.
시원한 바람, 싱그러운 자연 속에서
푹 쉬었다 가길 바라!

### 숨은 카봇을 찾아라!

**로봇 모드**

포기를 모르는
구조용 카봇
**레드와일러**

상아로 건물을 부수고
물대포로 불을 끄는
코끼리형 카봇
애니멀 파트너 **롱고**

**합체 썸바모드**

레드와일러,
롱고 합체

**로봇 모드**

쿨한 성격과 따뜻한
마음을 지닌 카봇
**쿨가이더**

실종된 부상자를
찾아 내는 부엉이 카봇
애니멀 파트너 **트리카고**

**합체 썸바모드**

쿨가이더,
트리카고 합체

16

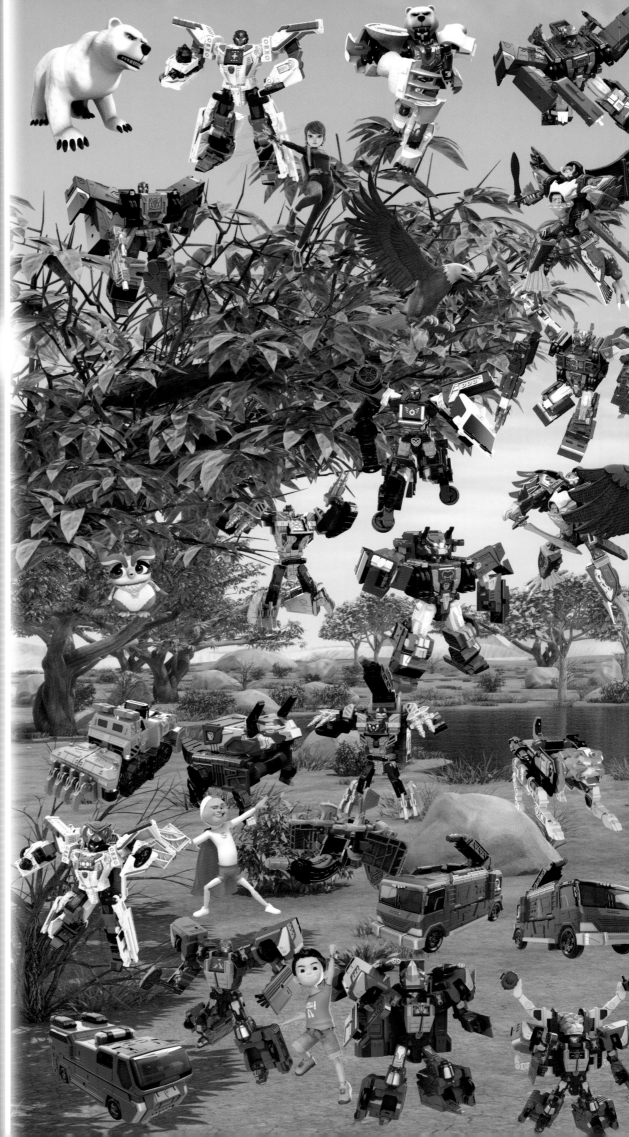

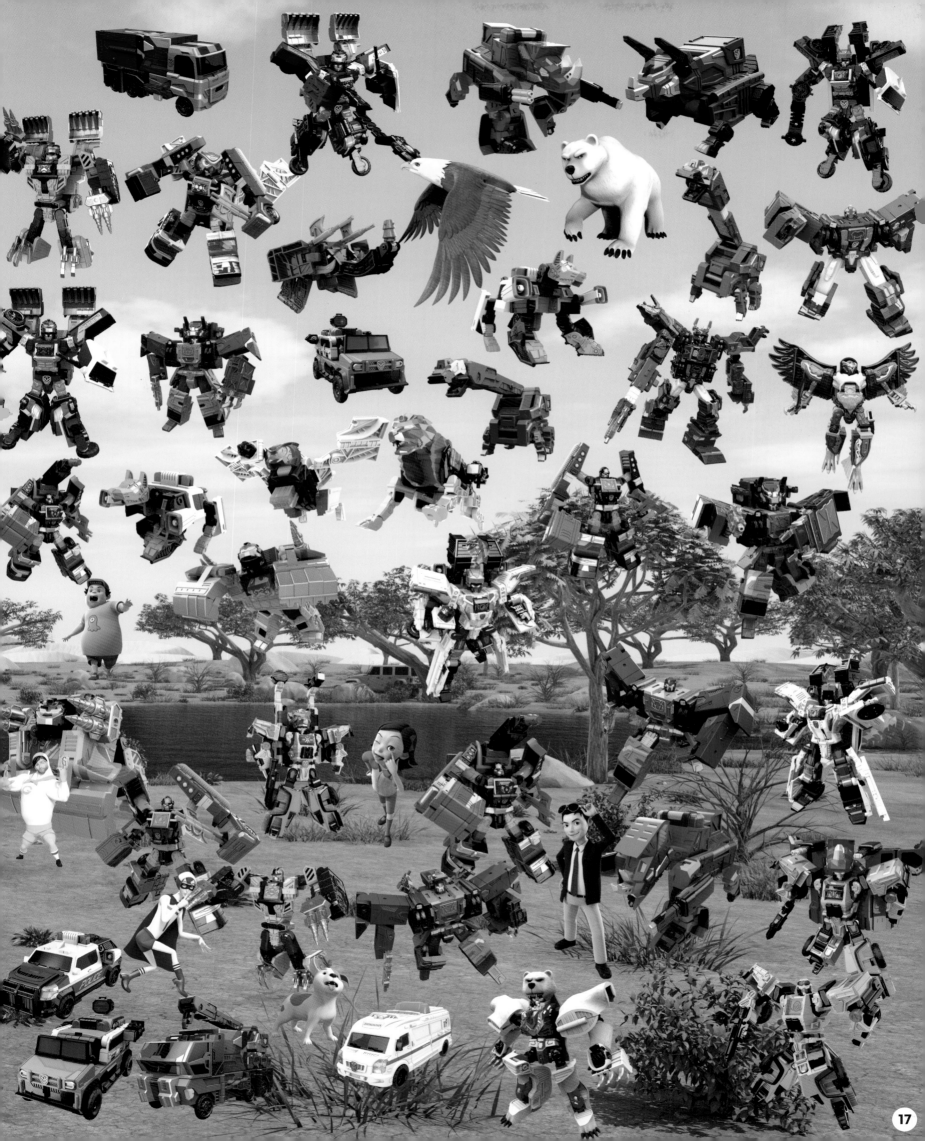

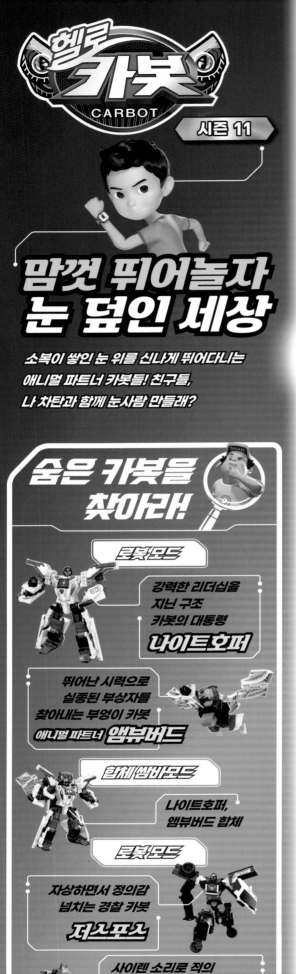

# 헬로 카봇 CARBOT

**시즌 11**

## 맘껏 뛰어놀자 눈 덮인 세상

소복이 쌓인 눈 위를 신나게 뛰어다니는 애니멀 파트너 카봇들! 친구들, 나 차탄과 함께 눈사람 만들래?

### 숨은 카봇을 찾아라!

#### 로봇모드

강력한 리더십을 지닌 구조 카봇의 대통령
**나이트호퍼**

뛰어난 시력으로 실종된 부상자를 찾아내는 부엉이 카봇
애니멀 파트너 **앰뷰버드**

#### 합체쌤바모드

나이트호퍼, 앰뷰버드 합체

#### 로봇모드

자상하면서 정의감 넘치는 경찰 카봇
**저스포스**

사이렌 소리로 적의 귀청을 공격하는 용감하고 활달한 경찰견 카봇
애니멀 파트너 **폴리독**

#### 합체/쌤바모드

저스포스, 폴리독 합체

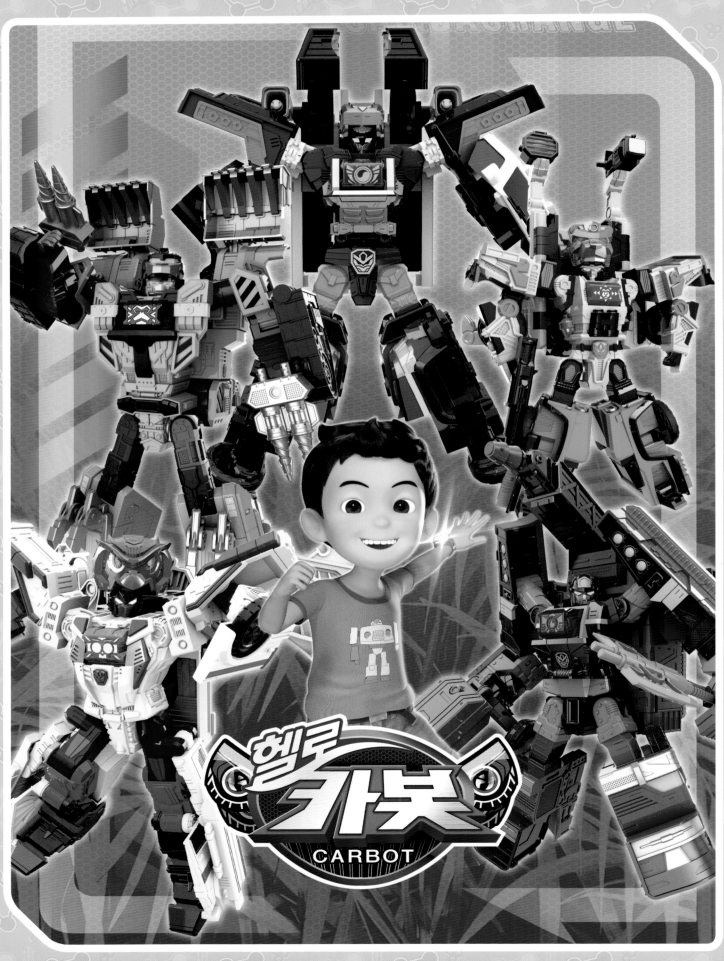

# 파트너인 애니멀 카봇과 함께 나타난 쌈바 카봇들!

맥스도저, 저스포스, 샌드버스터, 레드와일러, 나이트호퍼의 활약이 시작됐어!
오른쪽 장면과 왼쪽 장면을 비교해 보고, 다른 장면 5부분을 찾아 동그라미를 표시해 줘.

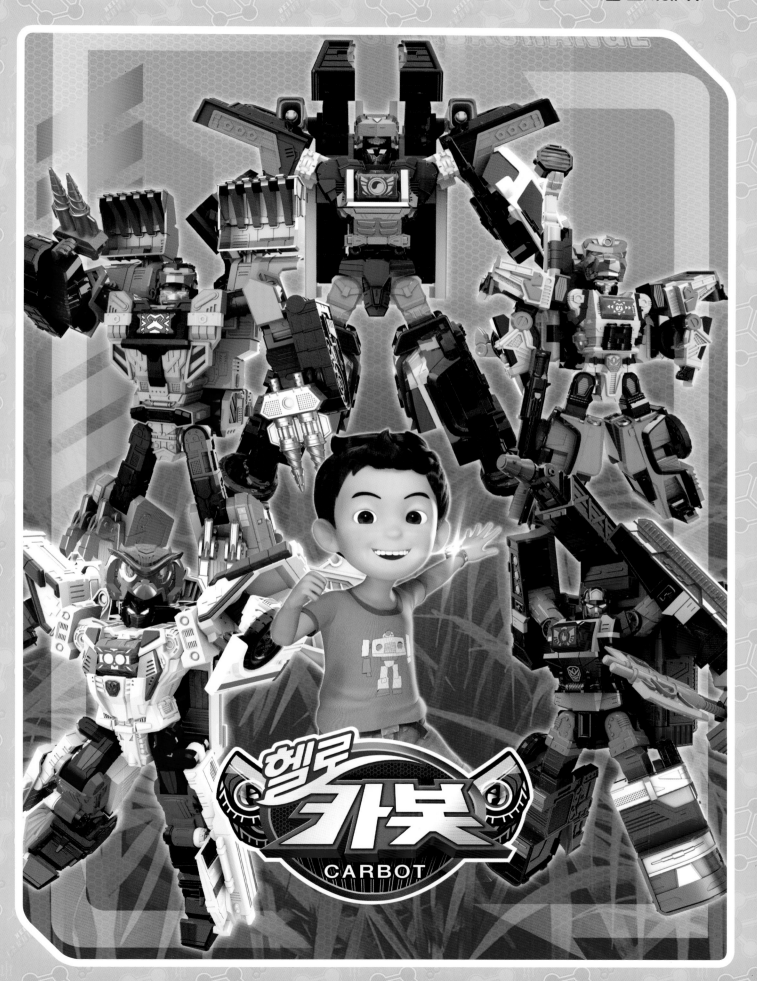

# 애니멀 파트너 카봇을 찾아라!

카봇에게 맞는 애니멀 파트너를 이어줘.

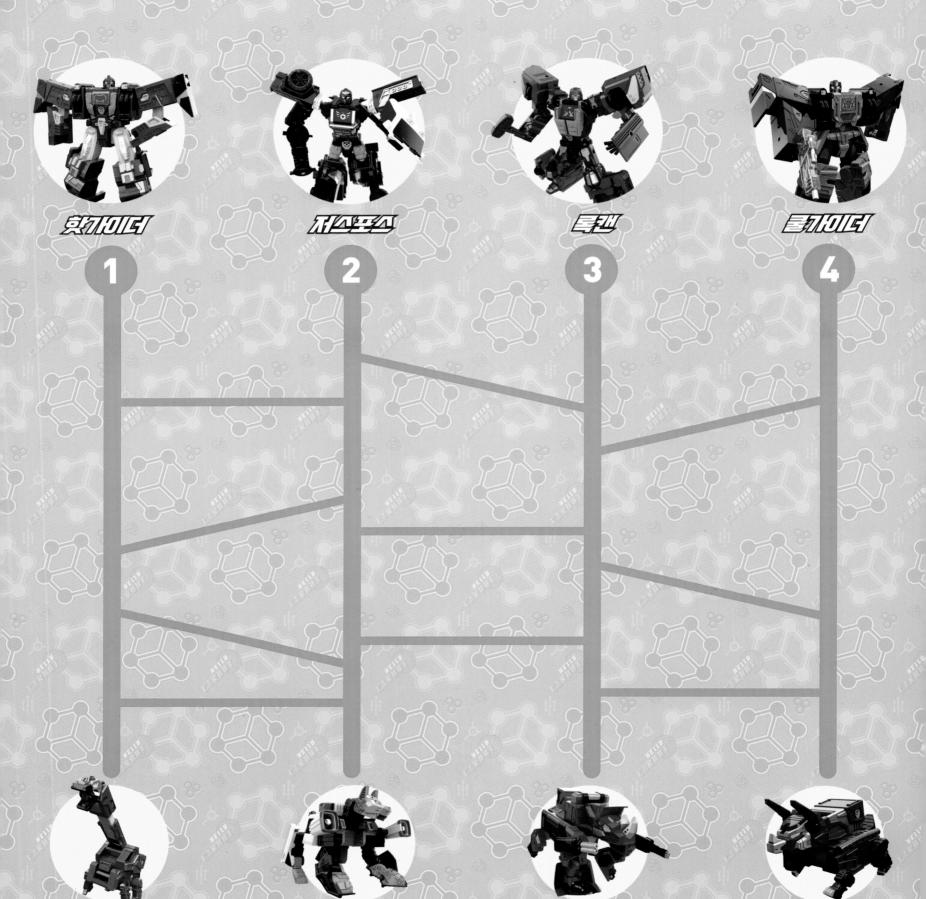

핫가이더

저스포스

록캔

쿨가이더

1

2

3

4

브라키레인

폴리독

아쿠아리노

트리카고

# 미로에 갇힌 차탄을 찾아라!

미로에 갇힌 차탄을 구하기 위해 카봇이 나섰다.
쿨가이더와 핫가이더 합체, 킹가이더 출동~!

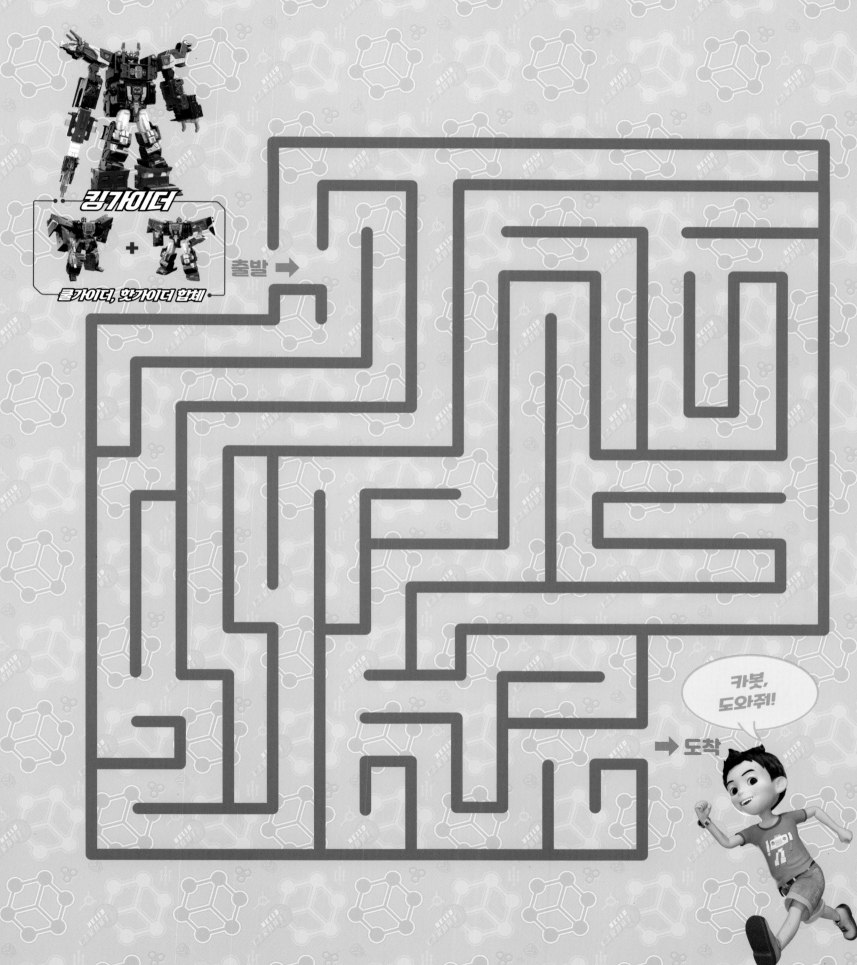

**킹가이더**

쿨가이더 + 핫가이더

쿨가이더, 핫가이더 합체

출발 ➡

카봇, 도와줘!

➡ 도착

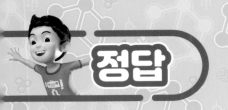

## 6~7쪽

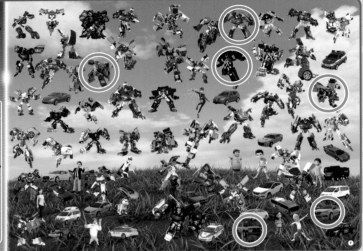

도란도란
봄나들이!

숨은 카봇을
찾아라!

## 8~9쪽

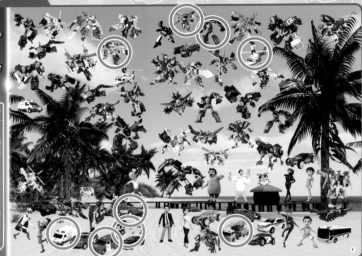

시원한 해변으로
더위 탈출!

숨은 카봇을
찾아라!

## 10~11쪽

영화 시작 10분 전
자동차 극장

숨은 카봇을
찾아라!

## 12~13쪽

우리가 지켜낸다
안전 도시

숨은 카봇을
찾아라!

## 14~15쪽

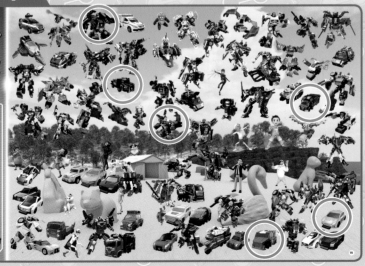

해변의 축제
모래성 쌓기

숨은 카봇을
찾아라!

## 16~17쪽

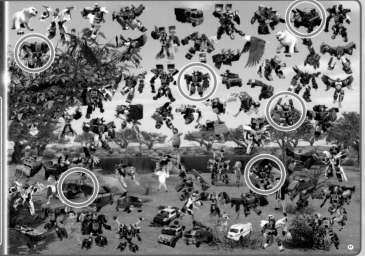

야생 사파리
자연 속으로

숨은 카봇을
찾아라!

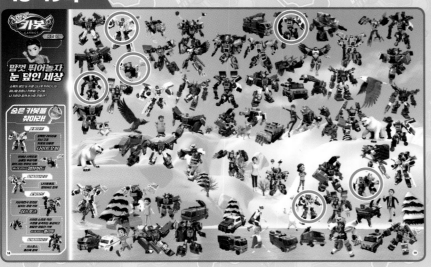

## 18~19쪽

### 맘껏 뛰어놀자 눈 덮인 세상

### 숨은 카봇을 찾아라!

## 20~21쪽

### 다른 그림을 찾아라!

## 22~23쪽

### 애니멀파트너 카봇을 찾아라!

### 미로에 갇힌 차탄을 찾아라!

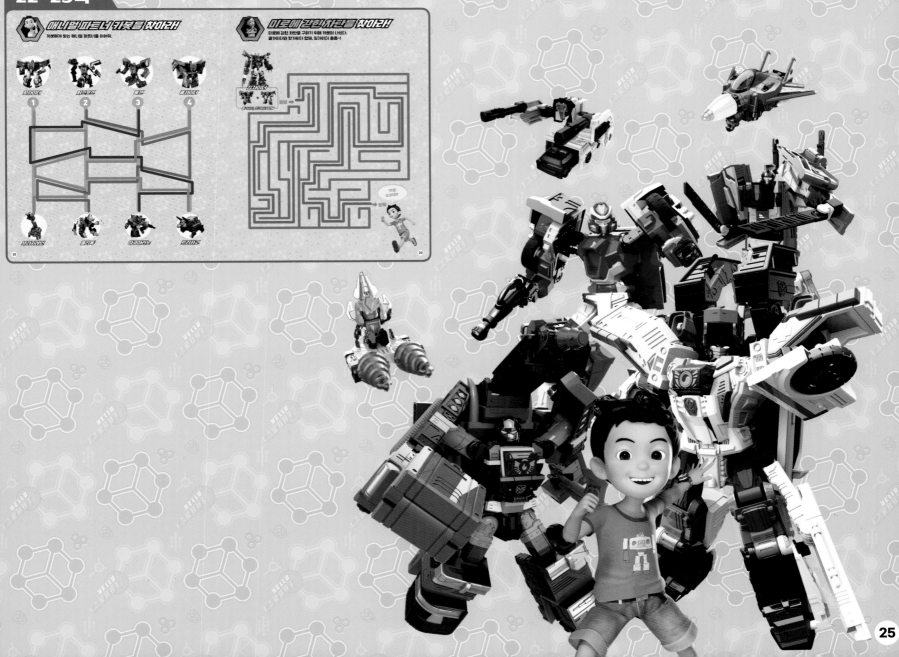

# 헬로카봇 스페셜 백과

## 시즌 1
### 관찰력이 뛰어난 호크
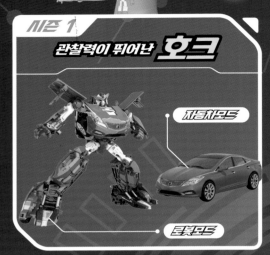
자동차모드
로봇모드

## 시즌 1
### 스페인에서 온 프론

자동차모드
로봇모드

## 시즌 2
### 용맹한 장군형 아티

자동차모드
로봇모드

## 시즌 3
### 무림의 절대고수 제트렌

자동차모드
로봇모드

## 시즌 3
### 경찰특공대 카봇들 (스피드, 캅스, 터보, 썬더)의 합체
### k-캅스

자동차모드
로봇모드

## 시즌 4
### 다이어와 리프 합체 다이어EX
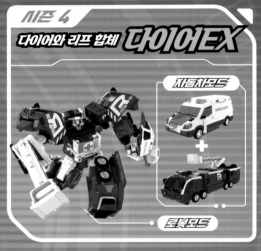
자동차모드
로봇모드

## 시즌 4
### 패트론, 다이어, 스키드, 리프, 슈퍼패트론 합체
### 슈퍼패트론
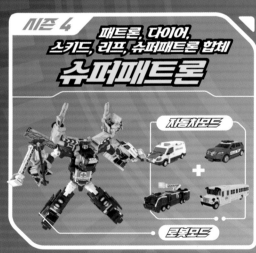
자동차모드
로봇모드

## 시즌 5
### 자유로운 힙합 영혼 비트런
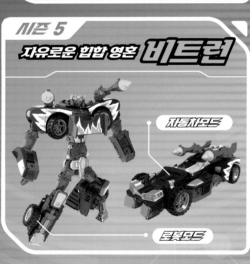
자동차모드
로봇모드

## 시즌 6
### 카봇 크루 엔지니어 비트런 팀의 감독
### 아이언트
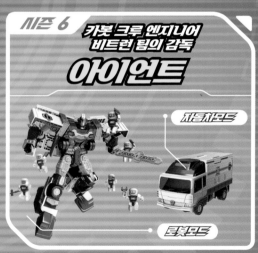
자동차모드
로봇모드

## 시즌 6
### 수송 및 구조 담당 헬리콥터형
### 아이누크
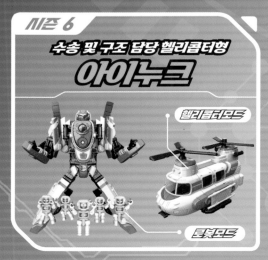
헬리콥터모드
로봇모드

## 시즌 7
### 흥이 많은 스피너블
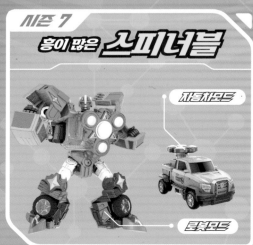
자동차모드
로봇모드

## 시즌 8
### 제트크루저 + 크루 에어
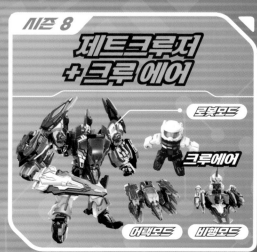
로봇모드
크루에어
어택모드
비행모드

## 시즌 9

### 댄디 앰뷸런스 X

**위급한 상황엔
제일 빠르게 달려간다, 크릉!**

승합차 형태의 앰뷸런스 카봇.
부상자를 구조, 치료, 호송하기도 하고,
진단키트<K키트>를 이용해 각종 세균과
바이러스 감염 여부를 파악한다.

**로봇모드**

**반창고 발사**
어깨위에 달린
런처에서
반창고,
붕대 발사.

**레이저킥**
양쪽발의
레이저포를
이용한 공격

**미사일 발사**
어깨위에 달린
런처에서
미사일 발사

**자동차 모드**

## 시즌 9

### 에이스 레스큐X

**새롭게 변신해 돌아왔다,
차탄을 위해서라면
목숨도 던질 수 있어!**

어떤 위기에서도 절대 포기하지 않은 불굴의 카봇.
차탄과 처음 만난 후 새로운 모습으로 돌아온 후,
강력한 힘을 보여준다.

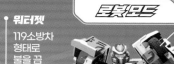

**로봇모드**

**워터젯**
119소방차
형태로
불을 끔

**탑 어택**
양쪽 팔에 달린
타이어를
팽이처럼 날림

**가스젯**
증기나 연기를
뿜어 벌레,
곤충을 쫓음

**자동차 모드**

## 시즌 9

### 파워크루저
### +크루파워

**할아버지는 이렇게 말씀하셨지
포기하는 순간 지는 거다.**

크루저 시리즈 중에서 가장 강한힘을 가진 파워크루저와
성실하고 기술 좋은 크루 파워가 합체한 카봇. 몸에 있는
각종 기계와 도구로 원하는 물건을 척척 만들어낸다.

**로봇모드**

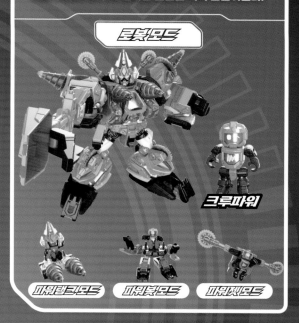

**크루파워**

**파워탱크모드**　**파워봇모드**　**파워젯모드**

## 시즌 9

### 펜타스톰X

**나한텐 EM 배리어를 뛰어넘는
무기, EM 파초선이 있지!**

스톰X를 중심으로 손과 발에 4대의 카봇이 합체.
손에는 프론X와 스카이X가, 발에는
댄디X와 에이스X가 결합해 펜타스톰X가 된다.

**로봇모드**

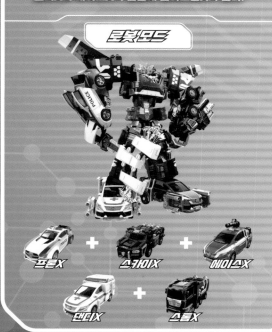

**프론X**　+　**스카이X**　+　**에이스X**
**댄디X**　+　**스톰X**

## 시즌 10

### 자이언트 로더

**나는 위대한 귀족의 후손!
로더, 페이지, 소닉붐과 합쳐진다!**

페이저는 왼팔, 소닉붐은 오른팔,
페이저와 소닉붐 차를 운반하는 카캐리어 로더가
합쳐 자이언트 로더가 된다.

**로봇모드**

**페이저**　+　**로더**　+　**소닉붐**

## 시즌 10

### 잭슈트뱅

**나는 어떤 사건이든 해결하는
명탐정 잭슈트!**

과학을 사랑하는 냉정한 신사 카봇 잭슈트.
모든 일을 분석하고 연구하기를 좋아하지만
가끔 쉬운 일을 어렵게 풀기도 한다.

**로봇모드**

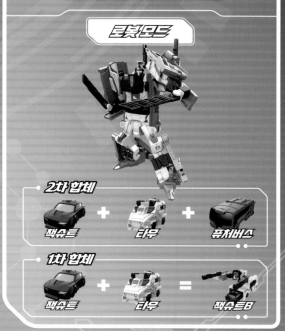

**2차 합체**
**잭슈트**　+　**타우**　+　**퓨처버스**

**1차 합체**
**잭슈트**　+　**타우**　=　**잭슈트B**

# 나이트호퍼

## 나는 구조 카봇의 대통령이야!

사람의 생명을 구하는 데 최선을 다하는 카봇.
몸에 각종 의료 장비, 응급 장비를 탑재하고 있으며,
위기 상황에서 엄청한 지도력을 보인다.

### 로봇모드

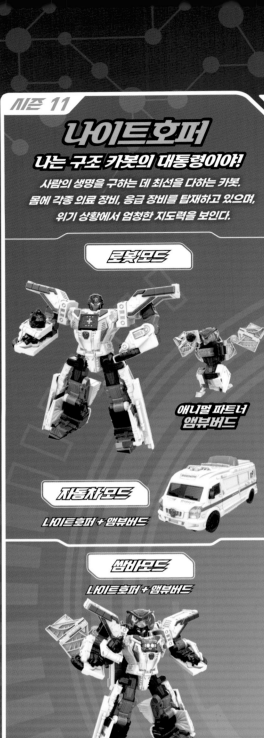

애니멀 파트너
앰뷰버드

### 자동차모드

나이트호퍼 + 앰뷰버드

### 쌈바모드

나이트호퍼 + 앰뷰버드

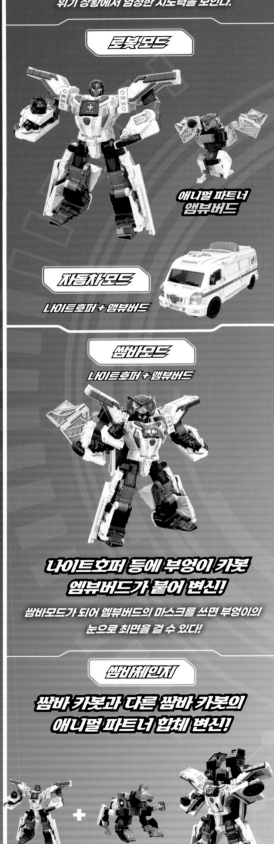

나이트호퍼 등에 부엉이 카봇
앰뷰버드가 붙어 변신!

쌈바모드가 되어 앰뷰버드의 마스크를 쓰면 부엉이의
눈으로 최면을 걸 수 있다!

### 쌈바체인지

쌈바 카봇과 다른 쌈바 카봇의
애니멀 파트너 합체 변신!

나이트호퍼 + 폴리독

---

# 레드와일러

## 안 되는 일은 없다. 레드와일러가 나타난 순간에는 말이야.

건물을 부수는 도끼와 각종 공구가 있는
툴박스를 이용해 사람들을 돕는 구조용 카봇.
좋아하는 드라마를 보며 울기도 한다.

### 로봇모드

애니멀 파트너
롱고

### 자동차모드

레드와일러 + 롱고

### 쌈바모드

레드와일러 + 롱고

레드와일러 등에 코끼리형
카봇 롱고가 붙어 변신!

쌈바모드가 되면 가슴 디자인이 변하면서
강력한 플래시를 쓸 수 있다!

### 쌈바체인지

쌈바 카봇과 다른 쌈바 카봇의
애니멀 파트너 합체 변신!

앰뷰버드 + 레드와일러

---

# 저스포스

## 나의 충직한 경찰견 카봇 폴리독과 함께하지.

자상하면서도 정의감이 넘치지만,
덜렁대는 성격의 경찰 카봇. 요요처럼 늘어나는
수갑과 방패, 경찰봉을 지니고 있다.

### 로봇모드

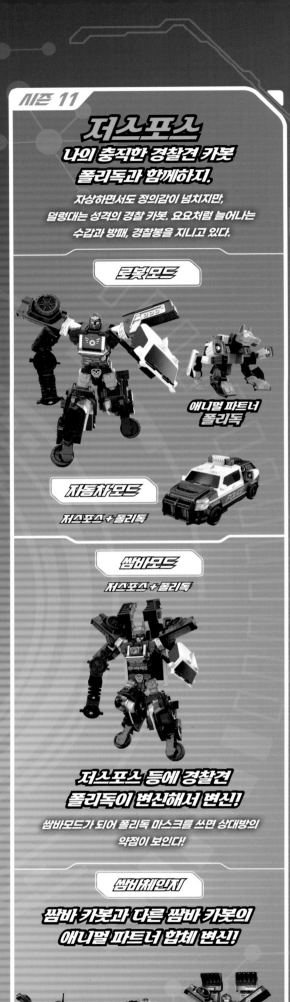

애니멀 파트너
폴리독

### 자동차모드

저스포스 + 폴리독

### 쌈바모드

저스포스 + 폴리독

저스포스 등에 경찰견
폴리독이 변신해서 변신!

쌈바모드가 되어 폴리독 마스크를 쓰면 상대방의
약점이 보인다!

### 쌈바체인지

쌈바 카봇과 다른 쌈바 카봇의
애니멀 파트너 합체 변신!

저스포스 + 애니멀 파트너 맥스릴라

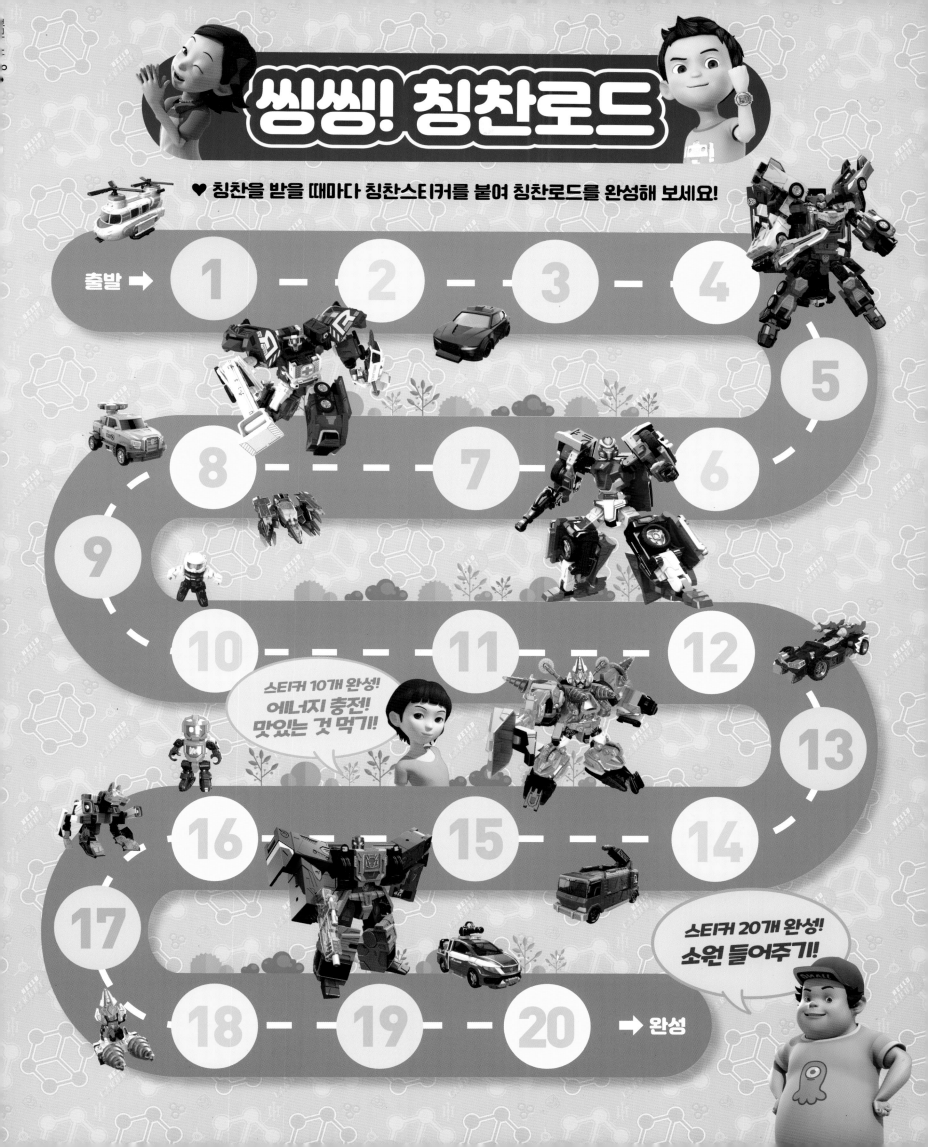